米芾行书集字

宋词一百首

中国历代经典碑帖集字

李文采/编著

浙江人民美术出版社

图书在版编目（CIP）数据

米芾行书集字宋词一百首 / 李文采编著. -- 杭州：
浙江人民美术出版社, 2021.6 （2023.4重印）
（中国历代经典碑帖集字）
ISBN 978-7-5340-8796-7

Ⅰ．①米… Ⅱ．①李… Ⅲ．①行书 – 法帖 – 中国 – 北
宋 Ⅳ．①J292.25

中国版本图书馆CIP数据核字(2021)第077537号

责任编辑　褚潮歌
责任校对　钱偎依
责任印制　陈柏荣

中国历代经典碑帖集字

米芾行书集字宋词一百首

李文采／编著

出版发行：浙江人民美术出版社
地　　址：杭州市体育场路347号
电　　话：0571-85174821
经　　销：全国各地新华书店
制　　版：杭州真凯文化艺术有限公司
印　　刷：杭州捷派印务有限公司
开　　本：787mm×1092mm 1/12
印　　张：12.666
版　　次：2021年6月第1版
印　　次：2023年4月第3次印刷
书　　号：ISBN 978-7-5340-8796-7
定　　价：52.00元
如发现印装质量问题，影响阅读，请与出版社营销部联系调换。

目录

明月几时有？把酒问青天。不知天上宫阙，今夕是何年。我欲乘风归去，又恐琼楼玉宇，高处不胜寒。起舞弄清影，何

明月几时有把酒问青天不

知天上宫阙今夕是何年我

欲乘风归去又恐琼楼玉宇

高处不胜寒起舞弄清影何

1

似在人间，转朱阁，低绮户，照无眠。不应有恨，何事长向别时圆？人有悲欢离合，月有阴晴圆缺，此事古难全。但愿人

似在人间转朱阁低绮户照无眠不应有恨何事长向别时圆人有悲欢离合月有阴晴圆缺此事古难全但愿人

長久，千里共嬋娟。

蘇軾《水調歌頭》

大江東去，浪淘盡，千古風流人物。故垒西邊，人道是，三國周郎赤壁。亂石穿空，驚濤拍

長久千里共嬋娟 蘇軾水調歌頭

大江東去浪淘盡千古風流人物故垒西邊人道是三國

亂石穿空驚濤拍

周郎赤壁

岸，卷起千堆雪。江山如画，一时多少豪杰。遥想公瑾当年，小乔初嫁了，雄姿英发。羽扇纶巾，谈笑间，樯橹灰飞烟灭。

岸卷起千堆雪江山如画一

时多少豪杰遥想公瑾当年

小乔初嫁了雄姿英发羽扇

纶巾谈笑间樯橹灰飞烟灭

故國神遊多情應笑我早生

華髮人生如夢一尊還醉江

月蘇軾念奴嬌赤壁懷古千年生死兩

茫茫不思量自難忘千里孤

故国神游，多情应笑我，早生华发。人生如梦，一尊还酹江月。苏轼《念奴娇·赤壁怀古》

十年生死两茫茫，不思量，自难忘。千里孤

坟，无处话凄凉。纵使相逢应不识，尘满面，鬓如霜。夜来幽梦忽还乡，小轩窗，正梳妆。相顾无言，惟有泪千行。料得年年

坟无处话凄凉纵使相逢应不识尘满面鬓如霜夜来幽梦忽还乡小轩窗正梳妆相顾无言惟有泪千行料得年年

肠断处，明月夜，短松冈。苏轼《江城子·乙卯正月二十日夜记梦》

老夫聊发少年狂，左牵黄，右擎苍，锦帽貂裘，千骑卷平冈。为报倾城

貂裘千骑卷平冈为报倾城

少年狂左牵黄右擎苍锦帽

江城子乙卯正月二十日夜记梦老夫聊发

肠断霄明月夜短松冈苏轼

随太守，亲射虎，看孙郎。酒酣胸胆尚开张，鬓微霜，又何妨！持节云中，何日遣冯唐？会挽雕弓如满月，西北望，射天狼。

随太守亲射凭看孙郎随酣

胸胆尚開張鬓微霜又何妨

持節雲中何日遣馮唐會挽

雕弓如满月西北望射天狼

苏轼江城子密州出猎

莫听穿林打叶声，何妨吟啸且徐行。竹杖芒鞋轻胜马，谁怕？一蓑烟雨任料峭春风吹酒醒，微冷

苏轼《江城子·密州出猎》

莫听穿林打叶声，何妨吟啸且徐行。竹杖芒鞋轻胜马，谁怕？一蓑烟雨任平生。料峭春风吹酒醒，微冷，

山頭斜照却相迎回首向来

蕭瑟歸去也無風雨也無

晴蘇軾定風波花褪殘紅青杏小

燕子飛時綠水人家繞枝上

柳绵吹又少
天涯何处无芳
草墙里秋千墙外
人墙里佳人笑
笑渐不闻声渐
渐不闻声
渐情多情却被无情
苏轼蝶恋

柳绵吹又少。天涯何处无芳草！墙里秋千墙外道。墙外行人，墙里佳人笑。笑渐不闻声渐悄。多情却被无情恼。苏轼《蝶恋

花春景》春未老风细柳斜斜试

上超然台上看半壕春水一

城花烟雨暗千家寒食后酒

醒却咨嗟休对故人思故国

且将新火试新茶，

诗酒趁年华。

苏轼《望江南·超然台作》

一别都门三改火，

天涯踏尽红尘。

依然一笑作春温。

无波真古井，有节

苏轼望江南超然台作

且将新火试新茶诗酒趁年

一别都门三

改火天涯踏尽红尘依然

笑作春温无真古井有节

13

是处筹。惆怅孤帆连夜发，送行淡月微云。尊前不用翠眉颦。人生如逆旅，我亦是行人。 苏轼《临江仙·送钱穆父》 东风夜放花千

苏轼临江仙送钱穆父

是处筹惆怅孤帆连夜发

行淡月微云尊前不用翠眉

颦人生如逆旅我亦是行人

东风夜放花千

樹更吹落星如雨寶馬雕車

香滿路鳳簫聲動玉壺光轉

一夜魚龍舞蛾兒雪柳黄金

縷笑語盈盈暗香去眾裏尋

树。更吹落、星如雨。宝马雕车香满路。凤箫声动，玉壶光转，一夜鱼龙舞。蛾儿雪柳黄金缕。笑语盈盈暗香去。众里寻

他千百度蓦然回首那人却

在灯火阑珊处 辛弃疾《青玉案·元夕》

解里挑灯看剑梦回吹角连营

誉八百里分麾下炙五十弦

他千百度。蓦然回首，那人却在，灯火阑珊处。辛弃疾《青玉案·元夕》

醉里挑灯看剑，梦回吹角连营。八百里分麾下炙，五十弦

翻塞外声沙场秋点兵马作的卢飞快弓如霹雳弦惊却君王天下事赢得生前身后名可怜白发生辛弃疾破阵子明月

翻塞外声。沙场秋点兵。马作的卢飞快，弓如霹雳弦惊。了却君王天下事，赢得生前身后名。可怜白发生！辛弃疾《破阵子》　明月

别枝鹊鹊清风半夜鸣蝉稻

花香裏說豐年聽取蛙聲一

七八个星天外雨三點雨

山前舊時茅店社林邊路轉

溪桥忽见。　辛弃疾《西江月·夜行黄沙道中》

少年不识愁滋味，爱上层楼。爱上层楼，为赋新词强说愁。　而今识尽愁滋味，欲说还休。

欲说还休却道天凉好个秋

辛弃疾醜奴兒书博山道中壁何处望神

州满眼风光北固楼千古兴

江多少事悠悠不尽长江滚滚

流年少萬兜鍪坐斷東南戰

未休天下英雄誰敵手曹劉

生子當如孫仲謀 辛弃疾南鄉子登

京口北固亭有懷千古江山英雄无

流。年少万兜鍪，坐断东南战未休。天下英雄谁敌手？曹刘。生子当如孙仲谋。辛弃疾《南乡子·登京口北固亭有怀》

千古江山，英雄无

觅，孙仲谋处。舞榭歌台，风流总被雨打风吹去。斜阳草树，寻常巷陌，人道寄奴曾住。想当年，金戈铁马，气吞万里如

觅孙仲谋处舞榭歌台风流

总被雨打风吹去斜阳草树

寻常巷陌人道寄奴曾住想

当年金戈铁马气吞万里如

霓元嘉草～封狼居胥赢得

仓皇北顾四十三年望中犹

记烽火扬州路可堪回首佛

狸祠下一片神鸦社鼓凭谁

虎。元嘉草草，封狼居胥，赢得仓皇北顾。四十三年，望中犹记，烽火扬州路。可堪回首，佛狸祠下，一片神鸦社鼓。凭谁

问，廉颇老矣，尚能饭否？辛弃疾《永遇乐·京口北固亭怀古》

唱彻阳关泪未干，功名余事且加餐。浮天水送无穷树，带雨云埋一半

问廉颇老矣尚能饭否 辛弃疾

永遇乐京口北固亭怀古 唱彻阳关泪未干功名余事且加餐浮天水送无穷树带雨云埋一半

山今古恨几千脱祇應離合

是悲歡江頭未是風波惡別

有人間行路難 辛弃疾鷓鴣天送人

晚日寒鸦一片愁柳塘新绿

却温柔若教眼底无离恨不信人间有白头肠已断泪难收相思重上小红楼情知已被山遮断频倚阑干不自由

辛弃疾《鹧鸪天·代人赋》寒蝉凄切，对长亭晚，骤雨初歇。都门帐饮无绪，留恋处，兰舟催发。执手相看泪眼，竟无语凝噎。念去去，

千里烟波，暮霭沉沉楚天阔。多情自古伤离别，更那堪，冷落清秋节！今宵酒醒何处？杨柳岸，晓风残月。此去经年，应

千里烟波暮霭沉沉楚天阔

多情自古伤离别更那堪冷

落清秋节今宵酒醒何处杨

柳岸晓风残月此去经年应

是良辰好景虚设。便纵有千种风情，更与何人说？柳永《雨霖铃》

伫倚危楼风细细，望极春愁，黯黯生天际。草色烟光残照

是良辰好景虚設便縱有千種風情更與何人說 柳永雨霖鈴

伫倚危樓風細細望極春愁黯黯生天際草色烟光殘照

伫倚危楼

里，无言谁会凭阑意。拟把疏狂图一醉，对酒当歌，强乐还无味。衣带渐宽终不悔，为伊消得人憔悴。柳永《蝶恋花》 长安古

危楼言谁会凭阑意拟把

狂图一醉对酒当歌强乐

无味衣带渐宽终不悔为伊

清游人憔悴柳永蝶恋花长安古

道马遲遲，高柳乱蝉嘶。夕阳岛外，秋风原上，目断四天垂。归云一去无踪迹，何处是前期？狂兴生疏，酒徒萧索，不似

少年時。柳永少年游薄衾小枕涼天氣，乍覺別離滋味展轉數寒更起了還重睡畢竟不成眠一夜長如歲也擬待却回

薄衾小枕凉天气，乍觉别离滋味。展转数寒更，起了还重睡。毕竟不成眠，一夜长如岁。也拟待、却回

征辔，又争奈、已成行计。

万种思量，多方开解，只恁寂寞厌厌地。系我一生心，负你千行泪。柳永《忆帝京》

黄金榜上，偶失

征辔又争奈已成行计万种

思量多方开解祗恁厌厌

地系我一生心负你千

行泪 柳永忆帝京 黄金榜上偶失

龙头望。明代暂遗贤，如何向？未遂风云便，争不恣狂荡。何须论得丧？才子词人，自是白衣卿相。烟花巷陌，依约丹青

龙头望明代暂遗贤如何向未遂风云便争不恣狂荡何须论游表才子词人自是白衣卿相烟花巷陌依约丹青

屏障。幸有意中人，堪寻访。

且恁偎红倚翠，风流事，平生畅。青春都一饷。忍把浮名，换了浅斟低唱！柳永《鹤冲天》

寻寻觅觅，

屏障幸有意中人堪寻访

且恁偎红倚翠风流事平生畅

青春都一饷忍把浮

名换了

浅斟低唱 柳永鹤冲天寻寻觅觅

冷冷清清，凄凄惨惨戚戚。乍暖还寒时候，最难将息。三杯两盏淡酒，怎敌他、晚来风急？雁过也，正伤心，却是旧时相

冷冷清清凄凄惨惨戚戚乍暖还寒时候难将息三杯两盏淡酒怎敌他晚来风急雁过也正伤心却是旧时相

识澜地黄花堆积憔悴损如

今者谁堪摘守著窗儿独自

怎生得黑梧桐更兼细雨到

黄昏点点滴滴遠次第怎一

识。满地黄花堆积。憔悴损，如今有谁堪摘？守着窗儿，独自怎生得黑？梧桐更兼细雨，到黄昏、点点滴滴。这次第，怎一

个熙字了得
个愁字了得！李清照《声声慢》

风住尘香花已尽，日晚倦梳头。物是人非事事休，欲语泪先流。闻说双溪春尚好，也拟泛轻舟。

李清照声声慢

风住尘香花已尽日晚倦梳头物是人非事事休欲语泪先流闻说双溪春尚好也拟泛轻舟

祗恐雙溪舴艋舟載不動許

多愁 李清照武陵春春晚 常記溪亭日

暮沉醉不知歸路興盡晚回

舟誤入藕花深處爭渡爭渡

只恐双溪舴艋舟，载不动许多愁。李清照《武陵春·春晚》

常记溪亭日暮，沉醉不知归路。兴尽晚回舟，误入藕花深处。争渡，争渡，

惊起一滩鸥鹭。李清照《如梦令（其一）》

红藕香残玉簟秋。轻解罗裳，独上兰舟。云中谁寄锦书来，雁字回时，月满西楼。花自飘

鹭起一滩鸥鹭李清照如梦令其一

红藕香残玉簟秋轻解罗裳

稻上兰舟云中谁寄锦书来

雁字回时月满西楼花自飘

零水自流。一種相思，雨零閑，此情無計可消除才下眉，卻上心頭。李清照《一剪梅》昨夜雨疏風驟，濃睡不消殘酒。試問

零水自流。一种相思，两处闲愁。此情无计可消除，才下眉头，却上心头。李清照《一剪梅》

昨夜雨疏风骤，浓睡不消残酒。试问

卷簾人，却道海棠依舊。知否，知否？應是綠肥紅瘦。主清照《如夢令令其二

獸佳節又重陽玉枕紗櫥半

薄霧濃雲愁永晝瑞腦消金

知否應是綠肥紅瘦

卷簾人却道海棠依舊知否

卷帘人，却道海棠依旧。知否，知否？应是绿肥红瘦。李清照《如梦令（其二）》

薄雾浓云愁永昼，瑞脑消金兽。佳节又重阳，玉枕纱橱，半

夜凉初透。东篱把酒黄昏后，有暗香盈袖。莫道不销魂，帘卷西风，人比黄花瘦。李清照《醉花阴》

泪湿罗衣脂粉满，四叠阳关，

夜凉初透東籬把酒黄昏後有暗香盈袖莫道不銷魂簾卷西風人比黄花瘦李清照醉花陰

淚濕羅衣脂粉滿四疊陽關

唱到千千遍人道山長水又断断萧、微雨闻孤館惜别傷離方寸亂忘了临行酒盏深和浅好把音書憑過雁東莱

唱到千千遍。人道山长水又断，萧萧微雨闻孤馆。惜别伤离方寸乱，忘了临行，酒盏深和浅。好把音书凭过雁，东莱

不似蓬莱远。

萧萧上琐窗梧桐应恨夜来

霜酒阑更喜团茶苦梦断偏

宜瑞脑香秋已尽日犹长仲

不似蓬莱远。李清照《蝶恋花》

寒日萧萧上琐窗，梧桐应恨夜来霜。酒阑更喜团茶苦，梦断偏宜瑞脑香。秋已尽，日犹长，仲

李清照蝶恋花寒日

宣怀远更凄凉不如随分尊

前醉负东篱菊蕊黄李清照

鹧鸪天塞下秋来风景异衡阳

雁去无留意四面边声连角

塞下秋来风景异，衡阳雁去无留意。四面边声连角起，千嶂里，长烟落日孤城闭。浊酒一杯家万里，燕然未勒归无计。羌管悠悠霜满地，人不寐，将军白发征夫泪。范仲淹

碧云天，黄叶地。秋色连波，波上寒烟翠。山映斜阳天接水。芳草无情，更在斜阳外。黯乡魂，追旅思。夜夜除非，

渔家傲秋思碧云天黄叶地秋色
连波波上寒烟翠山映斜阳
天接水芳草无情更在斜阳
外黯乡魂追旅思夜夜除非

好夢留人睡明月樓高休

倚酒入愁腸化作相思淚范仲

淹苏幕遮怀旧

驿外断桥边寂寞开无主

開無主已是黃昏獨自愁更

著風和雨，無意苦爭春，一任群芳妒。零落成泥碾作塵，只有香如故。陸游《卜算子·詠梅》

紅酥手，黃縢酒，滿城春色宮牆柳。東

著風和雨毋意苦爭春一任

群芳妒零落成泥碾作塵祇

有香如故 陸游卜算子咏梅 紅酥手

黃縢酒滿城春色宮牆柳東

风恶，欢情薄。一怀愁绪，几年离索。错、错、错。春如旧，人空瘦，泪痕红浥鲛绡透。桃花落，闲池阁。山盟虽在，锦书难托。莫、莫、

风恶 欢情薄 一怀愁绪 几年
离索 错、错 春如旧 人空瘦
泪痕红浥鲛绡透 桃花落 闲
池阁 山盟虽在 锦书难托 莫

莫！陆游《钗头凤·红酥手》

当年万里觅封侯，匹马戍梁州。关河梦断何处？尘暗旧貂裘。胡未灭，鬓先秋，泪空流。此生谁料，心在

先秋泪空流此生谁料心在

阿旧貂裘胡未减鬓

封侯匹马戍梁州关河梦断

莫陆游钗头凤红酥手当年万里觅

天山　身老滄洲　陸游訴衷情　禹廟

蘭亭今古路　一夜清霜染盡

湖邊樹鸚鵡杯深君莫訴他

時相遇知何處舟～年華留

天山，身老沧洲。陆游《诉衷情》

禹庙兰亭今古路。一夜清霜，染尽湖边树。鹦鹉杯深君莫诉。他时相遇知何处。冉冉年华留

不住。镜里朱颜，毕竟消磨去。一句丁宁君记取。神仙须是闲人做。陆游《蝶恋花》

庭院深深深几许，杨柳堆烟，帘幕无重数。

不住镜裏朱颜畢竟消磨去

一句丁寧君記取神仙須是

閑人做 陸游蝶戀花 庭院深深

篆新楊柳堆烟簾幕無重數

玉勒雕鞍遊冶處，樓高不見章臺路。雨橫風狂三月暮，門掩黃昏，無計留春住。淚眼問花花不語，亂紅飛過鞦韆去

欧阳修《蝶恋花》

欧阳修《蝶恋花》尊前拟把归期说，欲语春容先惨咽。

尊前拟把归期说，欲语春容先惨咽。人生自是有情痴，此恨不关风与月。离歌且莫翻新阕，一曲能教肠

寸结直须看尽洛城花始共

春风容易别欧阳修玉楼春其一把酒

祝东风且共从容垂杨紫陌洛

城东总是当时携手处游遍

寸结。直须看尽洛城花，始共春风容易别。 欧阳修《玉楼春（其一）》 把酒祝东风，且共从容。垂杨紫陌洛城东。总是当时携手处，游遍

芳丛聚散苦匆匆，此恨无穷。今年花胜去年红。可惜明年花更好，知与谁同？欧阳修《浪淘沙》

候馆梅残，溪桥柳细。草薰风暖

摇征辔。离愁渐远渐无穷，迢迢不断如春水。寸寸柔肠，盈盈粉泪。楼高莫近危阑倚。平芜尽处是春山，行人更在春山外。

迢征辔离愁渐远渐无穷不断如春水寸寸柔肠盈盈粉泪楼高莫近危阑倚十寸泪尽春山行人更在春山外

欧阳修《踏莎行》

别后不知君远近，触目凄凉多少闷。渐行渐远渐无书，水阔鱼沉何处问。夜深风竹敲秋韵。万叶千声皆是

欧阳修《踏莎行》别后不知君远近触目凄凉多少闷渐行渐远渐无书水阔鱼沉何处问夜深风竹敲秋韵万叶千声皆是

恨故欹單枕夢中尋夢又不成燈又燼

欧陽修《玉樓春其二》

一曲新詞酒一杯去年天氣舊尊陽西下幾時回無可奈何花

恨。故欹单枕梦中寻，梦又不成灯又烬。 欧阳修《玉楼春（其二）》

一曲新词酒一杯，去年天气旧亭台。夕阳西下几时回？无可奈何花

落去似似曾相识燕归来。小园

香径稻徘徊 晏殊浣溪沙 槛菊愁

烟兰泣露罗幕轻寒燕子双

飞去明月不谙离恨苦斜光

落去，似曾相识燕归来。小园香径独徘徊。晏殊《浣溪沙》

槛菊愁烟兰泣露，罗幕轻寒，燕子双飞去。明月不谙离恨苦，斜光

到晓穿朱户。昨夜西风凋碧树，独上高楼，望尽天涯路。欲寄彩笺兼尺素，山长水阔知何处？晏殊《蝶恋花》

绿杨芳草长亭

到晓穿朱户昨夜西风凋碧树独上高楼望尽天涯路欲寄彩笺兼尺素山长水阔知何处晏殊蝶恋花绿杨芳草长亭

年少抛人容易去楼头残

梦五更钟花底离愁三月雨

无情不似多情苦一寸还成

千万缕天涯地角有穷时祗

有相思無盡處

紅箋小字說盡平生意鴻雁在

雲魚在水惆悵此情難寄斜

陽碧倚西樓遙山恰對簾鉤

有相思无尽处。晏殊《玉楼春·春恨》

红笺小字，说尽平生意。鸿雁在云鱼在水，惆怅此情难寄。斜阳独倚西楼，遥山恰对帘钩。

人面不知何处绿波依旧东

流晏殊清平乐梦后楼台高锁酒

醒帘幕低垂去年春恨却

时落花人独立微雨燕双飞

人面不知何处，绿波依旧东流。晏殊《清平乐》

梦后楼台高锁，酒醒帘幕低垂。去年春恨却来时，落花人独立，微雨燕双飞。

记游小蘋初见雨重心字罗
衣琵琶弦上说相思当时明
月在曾照彩云归晏几道临江仙彩
袖殷勤捧玉钟当年拼却醉

记得小蘋初见，两重心字罗衣。琵琶弦上说相思。当时明月在，曾照彩云归。晏几道《临江仙》　彩袖殷勤捧玉钟，当年拼却醉

颜红。舞低杨柳楼心月，歌尽桃花扇底风。从别后，忆相逢，几回魂梦与君同。今宵剩把银釭照，犹恐相逢是梦中。晏几道

颜红舞低杨柳楼心月颜尽

桃花扇底风别後憶相桃逢

鈬回魂梦与君同今宵剩把

银釭照猶恐相逢是梦中 晏几道

鹧鸪天其一

一曲当人不住醉解兰舟去

一棹碧涛春水路过尽晓莺

啼处渡头杨柳青青枝枝叶叶

离情此后锦书休寄画楼

《鹧鸪天（其一）》

留人不住，醉解兰舟去。一棹碧涛春水路，过尽晓莺啼处。渡头杨柳青青，枝枝叶叶离情。此后锦书休寄，画楼

醉拍春衫惜旧香，天将离恨恼疏狂。年年陌上生秋草，日日楼中到夕阳。云渺渺，水茫茫。征人归路许

雲雨無憑晏幾道清平樂醉拍春衫惜舊香天將離恨惱疏狂年年陌上生秋草日日樓中到夕陽雲渺渺水茫茫征人歸路許

多長相思本是無憑語

莫向花箋費淚行　晏幾道鷓鴣天其二　長相思

長相思若問相思甚了期除

非相見時長相思

多长。相思本是无凭语，莫向花笺费泪行。晏几道《鹧鸪天（其二）》

长相思，长相思。若问相思甚了期，除非相见时。长相思，长相思。欲

把相思说似谁，浅情人不知。晏几道《长相思》

燎沉香，消溽暑。鸟雀呼晴，侵晓窥檐语。叶上初阳干宿雨，水面清圆，一一风荷

把相思说似谁、浅情人不知

晏几道长相思
燎沉香消溽暑鸟雀

净晴侵晓窥檐语叶上初阳

乾宿雨水面清圆一一风荷

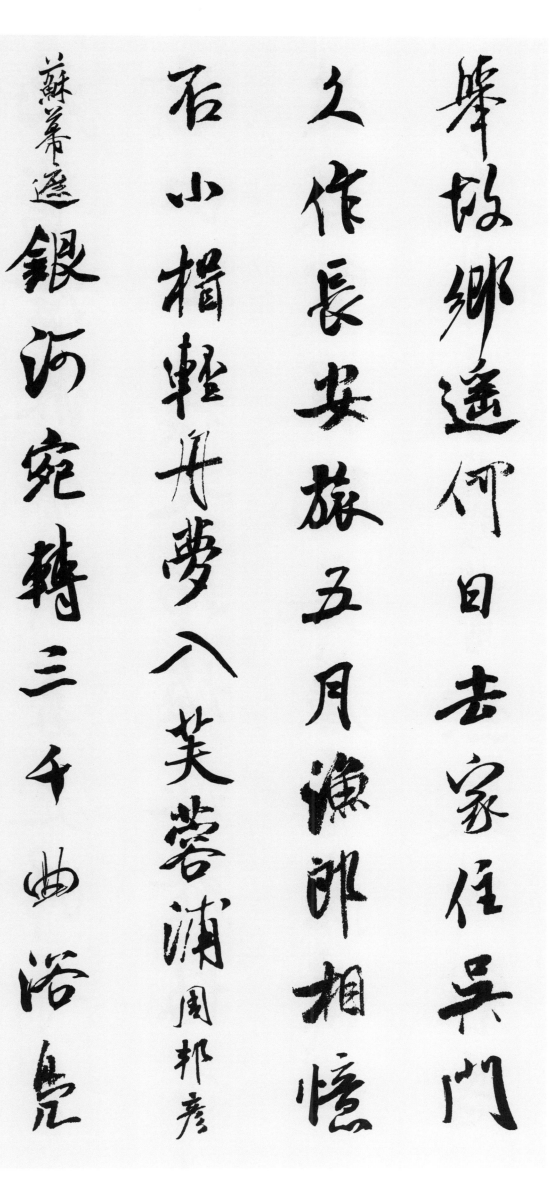

燎故鄉遙何日去家住吳門
久作長安旅五月漁郎相憶
否小楫輕舟夢入芙蓉浦 周邦彦

蘇幕遮 銀河宛轉三千曲浴凫

举。故乡遥，何日去？家住吴门，久作长安旅。五月渔郎相忆否？小楫轻舟，梦入芙蓉浦。周邦彦《苏幕遮》

银河宛转三千曲，浴凫

飞鹭澄波绿

飞鹭澄波绿。何处是归舟？夕阳江上楼。天憎梅浪发，故下封枝雪。深院卷帘看，应怜江上寒。周邦彦《菩萨蛮·梅雪》

怒发冲冠，凭

栏霙潇潇雨歇抬望眼仰天

长啸壮怀激烈三十功名尘

与土八千里路云和月莫等

闲白了少年头空悲切靖康

栏处、潇潇雨歇。抬望眼，仰天长啸，壮怀激烈。三十功名尘与土，八千里路云和月。莫等闲，白了少年头，空悲切！靖康

耻，犹未雪。臣子恨，何时灭！驾长车，踏破贺兰山缺。壮志饥餐胡虏肉，笑谈渴饮匈奴血。待从头、收拾旧山河，朝天阙。

耻犹未雪臣子恨何時滅駕

長車踏破賀蘭山缺壯志饑

餐胡虜肉笑談渴飲匈奴血

待從頭收拾舊山河朝天闕

岳飛滿江紅寫懷　昨夜寒蛩不住鳴

驚回千里夢已三更起来

自繞階行人悄悄簾外月朧

明白首為功名舊山松竹老

岳飞《满江红·写怀》

昨夜寒蛩不住鸣。惊回千里梦，已三更。起来独自绕阶行。人悄悄，帘外月胧明。白首为功名。旧山松竹老，

阻归程。欲将心事付瑶琴。知音少，弦断有谁听。岳飞《小重山》

翠幕深庭，露红晚、闲花自发。春不断、亭台成趣，翠阴蒙密。紫

阻归程欲将心事付瑶琴知

音少弦断有谁听 岳飞小重山 翠

幕深庭露红晚闲花自发春

不断亭台成趣翠阴蒙密紫

燕雛飛簾額靜金鱗影轉池

心閣有花曾竹色賦閑情偶

吟筆閑問字評風月時載酒

調冰雪似初秋入夜淺涼欺

萬人境不教車馬近醉鄉莫
放笙歌歇倩雙成一曲紫雲
回紅蓮折吳文英滿江紅何處合成
愁離人心上秋縱芭蕉不雨

葛。人境不教车马近，醉乡莫放笙歌歇。倩双成、一曲紫云回，红莲折。吴文英《满江红》

何处合成愁？离人心上秋。纵芭蕉、不雨

80

也飕飕。都道晚凉天气好，有明月、怕登楼。年事梦中休。花空烟水流。燕辞归、客尚淹留。垂柳不萦裙带住。漫长是、系

听风听雨过清明，愁草瘗花铭。楼前绿暗分携路，一丝柳、一寸柔情。料峭春寒中酒，交加晓梦啼莺。

行舟吴文英唐多令惜别聽風聽雨過

清明然草瘗花銘樓前綠暗

公勢路一絲柳一寸柔情料

峭春寒中酒交加曉夢啼鶯

西园日：：扫林亭依旧赏新

晴黄蜂频撲鞦韆索有当時

纖手香凝惆悵雙鴛不到幽

階一夜苔生吳文英風入松纖雲弄

巧飞星传恨银汉迢迢暗度

金风玉露一相逢便胜却人

间弄数柔情似水佳期如梦

忍顾鹊桥归路两情若是久

長時又豈在朝朝暮暮。秦觀鵲橋仙

漠漠輕寒上小樓曉陰無賴似窮秋淡烟流水畫屏幽自在飛花輕似夢無邊絲雨細

长时，又岂在朝朝暮暮。秦观《鹊桥仙》

漠漠轻寒上小楼，晓阴无赖似穷秋。淡烟流水画屏幽。自在飞花轻似梦，无边丝雨细

如愁。宝帘闲挂小银钩。秦观《浣溪沙》

西城杨柳弄春柔，动离忧，泪难收。犹记多情、曾为系归舟。碧野朱桥当日事，人不见，

如愁宝帘闲挂小银钩　秦观浣

溪沙西城杨柳弄春柔动离忧

泪难收犹记多情曾为系归

丹碧野朱桥当日事人不见

水空流韶華不為少年留恨

悠悠時休飛絮落花時候

一登樓便作春江都是淚流

不盡許多愁秦觀江城子共一清明

水空流。韶华不为少年留，恨悠悠，几时休？飞絮落花时候、一登楼。便作春江都是泪，流不尽，许多愁。秦观《江城子（其一）》　清明

天气醉游郎。莺儿狂。燕儿狂。翠盖红缨，道上往来忙。记得相逢垂柳下，雕玉佩，缕金裳。春光还是旧春光。桃花香。李

天气醉游郎莺儿狂燕儿狂翠盖红缨道上往来忙记得相逢垂柳飞雕玉珮缕金裳春光还是旧春光桃花香香

花香、浅白深红一斗新妆

惆怅惜花人不见歌一阕泪

千行 秦观江城子其二 春归何处寂

寞无行路若有人知春去

花香。浅白深红，一一斗新妆。惆怅惜花人不见，歌一阕，泪千行。秦观《江城子（其二）》

春归何处？寂寞无行路。若有人知春去处，

唤取归来同住。春无踪迹谁知？除非问取黄鹂。百啭无人能解，因风飞过蔷薇。

唤取归来同住春无踪迹谁
知除非问取黄鹂百啭无人
能解困风飞过蔷薇 黄庭坚清平乐
瑶草一何碧春入武陵溪

黄庭坚《清平乐》

瑶草一何碧，春入武陵溪。溪

上桃花无数，枝上有黄鹂。我欲穿花寻路，直入白云深处，浩气展虹霓。只恐花深里，红露湿人衣。坐玉石，倚玉枕，拂

上桃花無數枝上有黄鸝

欲穿花尋路直入白雲深處

浩氣展虹霓祗恐花深裏紅

露濕人衣坐玉石倚玉枕拂

金徽谪仙何事无人伴我白
螺杯我为灵芝仙草不为朱
唇丹脸长啸亦何为醉舞下
山去明月逐人归黄庭坚水调歌头

游览天涯也有江南信梅破知

春近夜阑风细游香遲不道

晓来開遍向南枝玉臺弄粉

花應妒飘到眉心住千首个

游览》

天涯也有江南信，梅破知春近。夜阑风细得香迟，不道晓来开遍、向南枝。玉台弄粉花应妒，飘到眉心住。平生个

里愿杯深。去国十年老尽、少年心。黄庭坚《虞美人》

半烟半雨溪桥畔，渔翁醉着无人唤。疏懒意何长，春风花草香。江山如有

襄颜杯深去國十年老盡少
年心　黄庭堅虞美人　半烟半雨溪橋
畔漁翁醉著無人喚流懶意
何長春風花草香江山如有

待此意陶潜解问我去何之君行到自知

黄庭坚菩萨蛮

黄菊枝颈生晓寒人生莫放酒杯乾风前横笛斜吹雨醉里簪花

待，此意陶潜解。问我去何之，君行到自知。黄庭坚《菩萨蛮》

黄菊枝头生晓寒。人生莫放酒杯干。风前横笛斜吹雨，醉里簪花

倒着冠身健在且加餐舞裙

颜板尽清歓黄花白髭相

挽付与時人冷眼看黄庭堅鹧鸪天

凌波不過横塘路但目送芳

倒着冠。身健在，且加餐。舞裙歌板尽清欢。黄花白发相牵挽，付与时人冷眼看。黄庭坚《鹧鸪天》

凌波不过横塘路，但目送、芳

尘去。锦瑟华年谁与度？月桥花院，琐窗朱户，只有春知处。飞云冉冉蘅皋暮，彩笔新题断肠句。试问闲情都几许？一

凌去锦瑟華年誰與度月橋

花院瑣窗朱户祇有春知霎

飛雲冉、蘅皋暮彩筆新題

斷腸句試問閑情都幾許一

川烟草，满城风絮，梅子黄时雨。贺铸《青玉案》

重过阊门万事非，同来何事不同归。梧桐半死清霜后，头白鸳鸯失伴飞。原

川烟草满城风絮梅子黄时雨贺铸青玉案重过阊门万事非同来何事不同归梧桐半死清霜后头白鸳鸯失伴飞

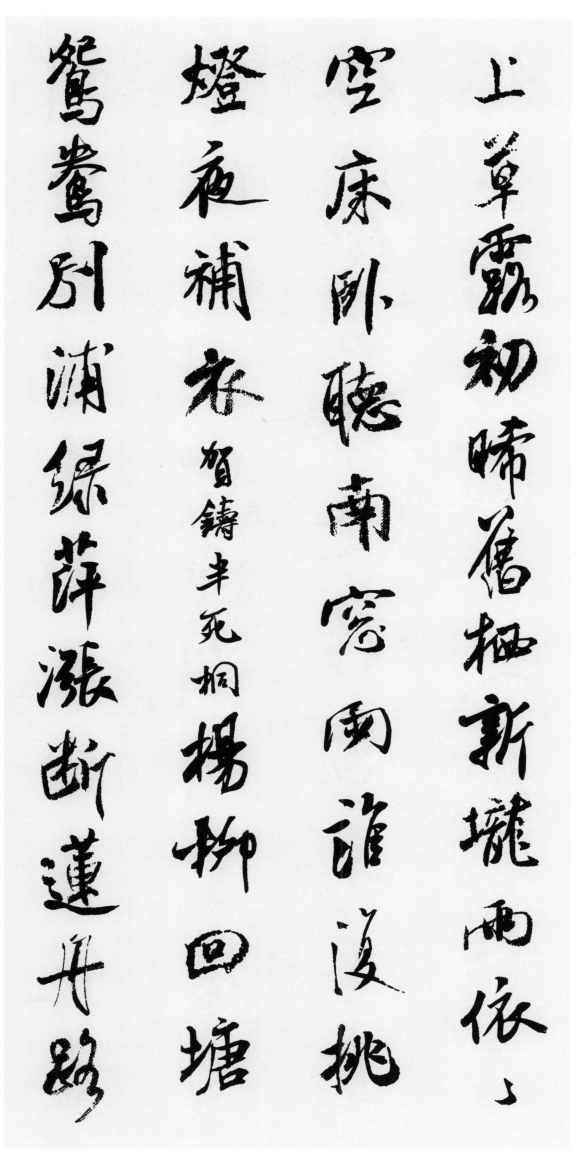

上草露初晞旧栖新垅两依依。空床卧听南窗雨，谁复挑灯夜补衣。贺铸《半死桐》杨柳回塘，鸳鸯别浦。绿萍涨断莲舟路。

断无蜂蝶慕幽香，红衣脱尽芳心苦。返照迎潮，行云带雨。依依似与骚人语。当年不肯嫁春风，无端却被秋风误。贺铸

《芳心苦》

一叶忽惊秋。分付东流。殷勤为过白苹洲。洲上小楼帘半卷，应认归舟。回首恋朋游。迹去心留。歌尘萧散梦云

芳心苦

一葉忽驚秋 分付東流

殷勤為過白蘋洲、上小樓

簾半卷應認歸舟 回首戀朋

遊迹去心留 歌塵蕭散夢雲

收惟有尊前曾见月相伴人

惟贺铸浪淘沙萧萧江上荻花秋做

并许多愁半竿落日两行新

雁一叶扁舟惜分长怕君先

去直待醉時休今宵眼底明

朝心上後日眉頭賀鑄眼兒媚淮左

名邦竹西佳處解鞍少駐初

程過春風十里盡薺麥青青

去，直待醉时休。今宵眼底，明朝心上，后日眉头。贺铸《眼儿媚》

淮左名都，竹西佳处，解鞍少驻初程。过春风十里。尽荠麦青青。

自胡馬窺江去後廢池喬木
猶厭言兵漸黃昏清角吹寒
都在空城杜郎俊賞算而今
重到須驚縱豆蔻詞工青樓

梦好，难赋深情。二十四桥仍在，波心荡、冷月无声。念桥边红药，年年知为谁生。姜夔《扬州慢》

燕雁无心，太湖西畔随云去。

梦好難賦深情二十四橋仍
波心蕩冷月無聲念橋邊
紅藥年年知為誰生　姜夔揚州慢

燕雁無心太湖西畔隨雲去

数峰清苦，商略黄昏雨。第四桥边，拟共天随住。今何许。凭阑怀古。残柳参差舞。姜夔《点绛唇》

肥水东流无尽期。当初不合

数峰清苦商略黄昏雨第四

桥边拟共天随住今何许凭阑

阑怀古残柳参差舞姜夔题绛唇

肥水东流无尽期当初不合

种相思。梦中未比丹青见，暗里忽惊山鸟啼。春未绿，鬓先丝。人间别久不成悲。谁教岁岁红莲夜，两处沉吟各自知。姜夔

鹧鸪天燕〻轻盈莺〻嬌軟分明

又向華胥見夜長争得薄情

知春初早被相思染别後書

辭别時針線離魂暗逐郎行

《鹧鸪天》

燕燕轻盈，莺莺娇软，分明又向华胥见。夜长争得薄情知？春初早被相思染。别后书辞，别时针线，离魂暗逐郎行

遠淮南皓月冷千山冥冥歸

去無人管姜夔踏莎行一年滴盡

蓮花漏碧井酴酥沉凍酒曉

寒料峭尚欺人春態苗條先

远。淮南皓月冷千山，冥冥归去无人管。姜夔《踏莎行》

一年滴尽莲花漏。碧井酴酥沉冻酒。晓寒料峭尚欺人，春态苗条先

到柳佳人重勸千長壽柏葉

椒花芬翠袖醉鄉深處少相

知祗與東君偏故舊　毛滂玉樓春

淚濕闌干花著露愁到眉峰

到柳。佳人重劝千长寿。柏叶椒花芬翠袖。醉乡深处少相知，只与东君偏故旧。毛滂《玉楼春》

泪湿阑干花着露，愁到眉峰

碧聚此恨十分取更無言語

空相覷断雨残雲無意緒

寞朝々暮々今夜山深處断

魂分付潮回去 毛滂惜分飛

青春留不住功名薄似风前
絮何似瓮头春没数都取
祗消一纸长门赋寒日半窗
桑柘暮倚阑目送繁云去却

欲载书寻旧路。烟深处。杏花菖叶耕春雨。毛滂《渔家傲》

拨雪寻春，烧灯续昼。暗香院落梅开后。无端夜色欲遮春，天教月

欲载书寻旧路烟深杏花菖叶耕春雨 毛滂渔家傲 拨雪寻春烧灯续昼暗香院落梅开后无端夜色欲遮春天教月

上官桥柳花市无尘朱门如

绣娇云瑞雾笼星斗沈香火

冷小妆残半衾轻梦浓如酒

毛滂踏莎行元夕 数声鶗鴂又报芳

上官桥柳。花市无尘，朱门如绣。娇云瑞雾笼星斗。沉香火冷小妆残，半衾轻梦浓如酒。

毛滂《踏莎行·元夕》

数声鶗鴂，又报芳

菲歇惜春更把殘紅折雨輕

風色暴梅子青時節永豐柳

鳥人盡日花飛雪莫把幺弦

撥怨極弦能說天不老情難

惜春更把残红折。雨轻风色暴，梅子青时节。永丰柳，无人尽日花飞雪。莫把幺弦拨，怨极弦能说。天不老，情难

绝心似双丝网，中有千千结。夜过也，东窗未白凝残月。张先《千秋岁》

午暖还轻冷。风雨晚来方定。庭轩寂寞近清明，残花

绝心似雙絲網中有千々結

夜過也东窗未白凝残月張先

千秋歲午暖還輕冷風雨晚来

方定庭軒寂寞近清明殘花

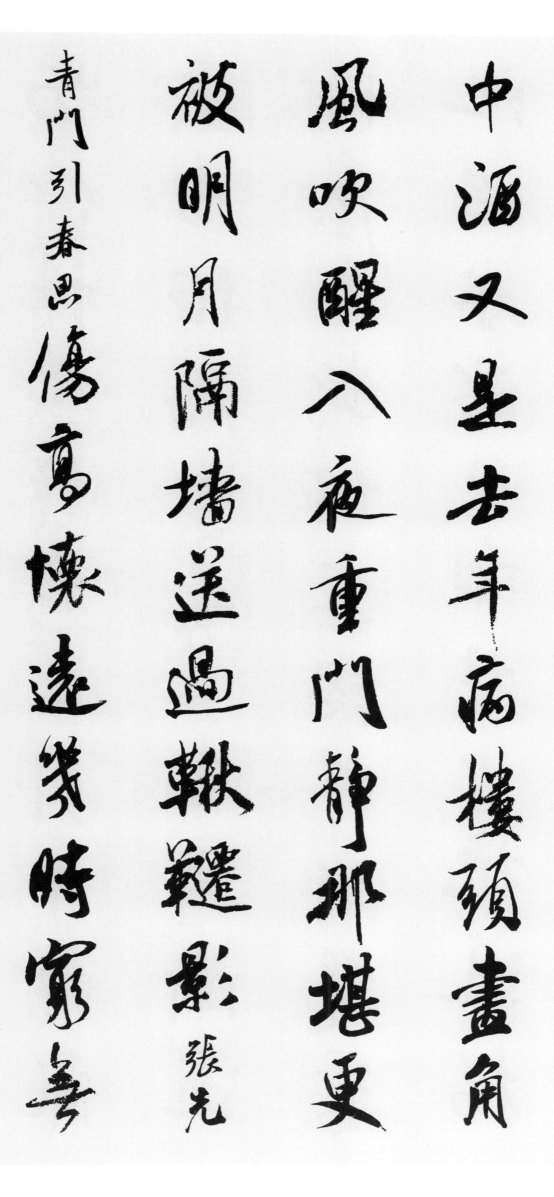

中酒，又是去年病。楼头画角风吹醒。入夜重门静。那堪更被明月，隔墙送过秋千影。张先《青门引·春思》

伤高怀远几时穷？无

物似情浓。离愁正引千丝乱，更东陌、飞絮蒙蒙。嘶骑渐遥，征尘不断，何处认郎踪！双鸳池沼水溶溶，南北小桡通。梯

物似情浓离愁正引千丝物乱更东陌飞絮蒙蒙嘶骑渐遥征尘不断何处认郎踪双鸳池沼水溶溶南北小桡通梯

横画阁黄昏后，又还是、斜月帘栊。沉恨细思，不如桃杏，犹解嫁东风。张先《一丛花令》

花前月下暂相逢。苦恨阻从容。何况酒

横画阁黄昏后又还是斜月

帘栊沉恨细思不如桃杏犹

解嫁东风 张先 一丛花令 花前月

下暂相逢苦恨阻从容何况酒

醒梦断花谢月朦胧花不尽

月无穷雨心同此时愿作杨

柳千绿绊惹春风 張先诉衷情 登

临送目正故国晚秋天气初

醒梦断，花谢月朦胧。花不尽，月无穷。两心同。此时愿作，杨柳千丝，绊惹春风。张先《诉衷情》

登临送目，正故国晚秋，天气初

肃平里澄江似练翠峰如簇

归帆去棹残阳里背西风酒

旗斜矗彩舟云汉星河鹭起

画图难足念往昔繁华竞逐

歎門外樓頭悲恨相續千古
憑高對此謾嗟榮辱六朝舊
事隨流水但寒烟衰草凝綠
至今商女時時猶唱後庭遺

王安石桂枝香金陵怀古

伊吕两衰翁

历遍穷通

一为钓叟一耕佣

若使当时身不遇老了英雄

汤武偶相逢风虎云龙兴王

曲。王安石《桂枝香·金陵怀古》

伊吕两衰翁，历遍穷通。一为钓叟一耕佣。若使当时身不遇，老了英雄。汤武偶相逢，风虎云龙。兴王

祗荻漠笑中直至如今千載

後誰与争功 王安石浪淘沙令 水是

眼波横山是眉峰聚欲問行

人去那邊眉眼盈盈。才始

只在谈笑中。直至如今千载后，谁与争功！王安石《浪淘沙令》

水是眼波横，山是眉峰聚。欲问行人去那边？眉眼盈盈处。才始

送春归又送君归去若到江

南趄上春千萬和春住 王觀卜算子

一片春然待酒浇江上丹挠

娄上帘招秋娘渡与秦娘橋

送春归，又送君归去。若到江南赶上春，千万和春住。王观《卜算子》

一片春愁待酒浇。江上舟摇，楼上帘招。秋娘渡与泰娘桥，

风又飘飘，雨又萧萧。何日归家洗客袍？银字笙调，心字香烧。流光容易把人抛，红了樱桃，绿了芭蕉。蒋捷《一剪梅·舟过吴江》

风又飘飘，雨又萧萧。何日归
家洗客袍银字笙调心字香
烧流光容易把人抛红了樱
桃绿了芭蕉 蒋捷 一剪梅舟过吴江

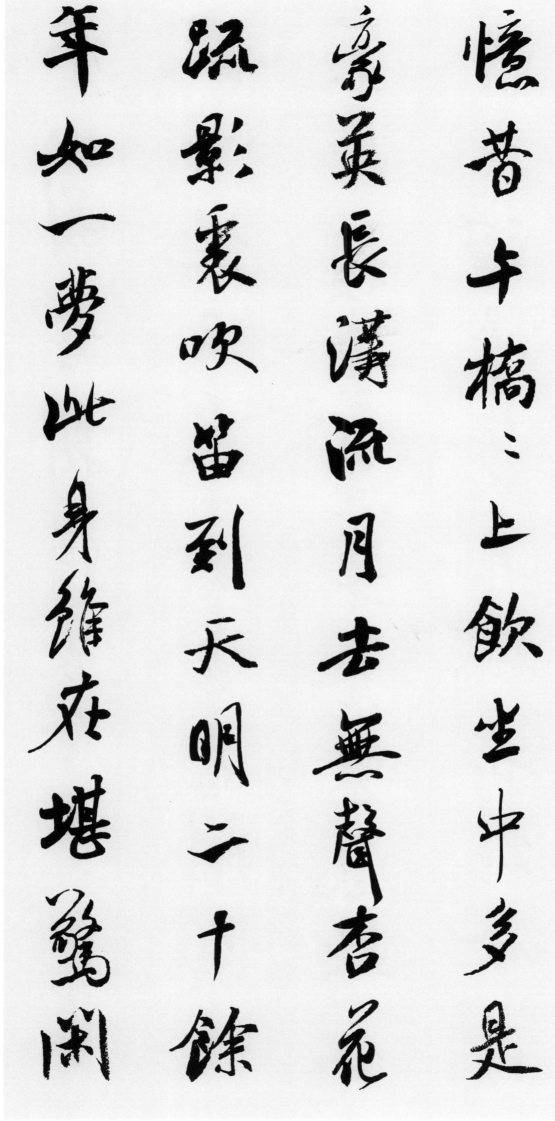

忆昔午桥桥上饮，坐中多是豪英。长沟流月去无声。杏花疏影里，吹笛到天明。二十余年如一梦，此身虽在堪惊。闲

登小阁看新晴

登小阁看新晴古今多少事

渔唱起三更陈与义《临江仙》

雾层楼画帘半卷东风软春

归翠陌十莎茸嫩垂杨金浅

遲日催花淡雲閣雨輕寒輕

暖恨芳菲世界遊人未賞都

付與鶯和燕莫憑高念遠

向南樓一聲歸雁金釵門草

青丝勒马，风流云散。罗绶分香，翠绡对泪，几多幽怨。正销魂，又是疏烟淡月，子规声断。陈亮《水龙吟·春恨》

相思似海深，旧事

青絲勒馬風流雲散羅綬分

香翠綃對淚幾多幽怨正銷

魂又是流煙淡月子規聲斷

陳亮水龍吟春恨相思似海深舊事

如天远涙滴千、萬、行更

使人愁肠断要見無因拼

了終難拼若是前生未有缘

待重结来生願乐婉卜算子答施我

住长江头，君住长江尾。日日思君不见君，共饮长江水。此水几时休，此恨何时已。只愿君心似我心，定不负相思意。

住长江头君住长江尾日日

思君不见君共饮长江水此

水几时休此恨何时已祗愿

君心似我心定不负相思意

李之仪卜算子

世事短如春梦人情

薄似秋云不须计较苦梦心

万事原来有命幸遇三

好况逢一朵花新片时欢笑

李之仪《卜算子》

世事短如春梦，人情薄似秋云。不须计较苦劳心。万事原来有命。幸遇三杯酒好，况逢一朵花新。片时欢笑

且相亲。明日阴晴未定。朱敦儒《西江月》

世情薄，人情恶，雨送黄昏花易落。晓风干，泪痕残。欲笺心事，独语斜阑。难，难，难！人成

且相親明日陰晴未定 朱敦儒

西江月 世情薄人情惡雨送黄昏

花易落曉風干淚痕殘欲箋

心事斜闌難難人成

各，今非昨，病魂常似秋千索。角声寒，夜阑珊。怕人寻问，咽泪装欢。瞒，瞒，瞒！唐婉《钗头凤》

雪照山城玉指寒，一声羌管怨楼间。

江南几度梅花发，人在天涯鬓已斑。星点点，月团团。倒流河汉入杯盘。翰林风月三千首，寄与吴姬忍泪看。刘著《鹧鸪天》

江南几度梅花发人在天涯
鬓已斑星点点月团团倒流
河汉入杯盥翰林风月三千
首寄与吴姬忍泪看 刘著鹧鸪天

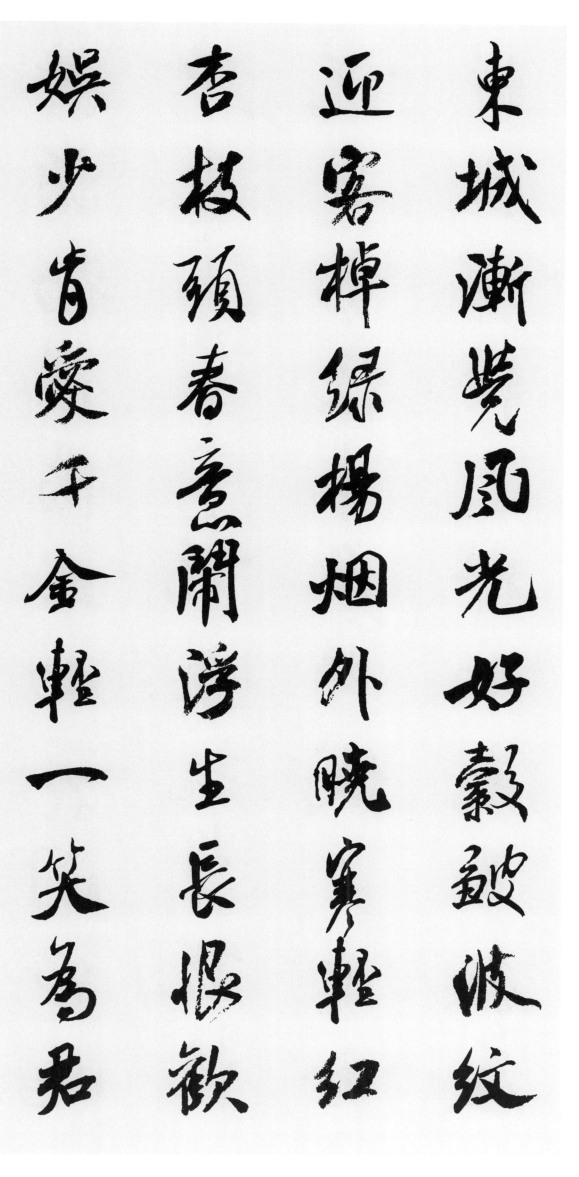

东城渐觉风光好。縠皱波纹迎客棹。绿杨烟外晓寒轻，红杏枝头春意闹。浮生长恨欢娱少。肯爱千金轻一笑。为君

137

持酒劝斜阳且向花间留晚照

照宋祁玉楼春春景说盟说誓说情

说意动便春愁满纸多应念

游脱空经是那个先生教底

持酒劝斜阳，且向花间留晚照。宋祁《玉楼春·春景》

说盟说誓。说情说意。动便春愁满纸。多应念得脱空经，是那个、先生教底。

不茶不饭不言一味供

他憔悴相思已是不曾闲又

那游工夫咒你蜀妓鹊桥仙不是

风尘似被前缘误花落花开

不茶不饭，不言不语，一味供他憔悴。相思已是不曾闲，又那得、工夫咒你。蜀妓《鹊桥仙》

不是爱风尘，似被前缘误。花落花开

自有时，总赖东君主。去也终须去，住也如何住！若得山花插满头，莫问奴归处。严蕊《卜算子》

遥夜亭皋闲信步。才过清明，

自有時總賴東君主去也終

須去住也如何住若得山花

插滿頭莫問奴歸處嚴蕊卜算子

遙夜亭皋閑信步才過清明

渐觉伤春暮数点雨声风约

住朦胧淡月云来去桃杏依

稀香暗渡谁在秋千笑里轻

轻语一寸相思千万绪人间

渐觉伤春暮。数点雨声风约住。朦胧淡月云来去。桃杏依稀香暗渡。谁在秋千，笑里轻轻语。一寸相思千万绪。人间

没个安排处李冠蝶恋花春暮雪似

梅花梅花似雪似和不似都

奇绝恼人风味阿谁知请君

问取南楼月记得去年探梅

時節老來舊事無人說為誰
辭倒為誰醒到今猶恨輕離
別呂本中踏莎行恨君不似江
樓月
南北東西南北東西衹有相

时节。老来旧事无人说。为谁醉倒为谁醒？到今犹恨轻离别。

吕本中《踏莎行》

恨君不似江楼月，

南北东西，

南北东西，

只有相

随无别离恨君却似江楼月，暂满还亏，暂满还亏，待得团圆是几时？吕本中《采桑子》

少年听雨歌楼上。红烛昏罗帐。壮年听

随毋别离恨君却似江楼月

圆是岁时吕本中采桑子少年听雨

将逝尷暂渐还尷待游圆

歌楼上红熖昏罗帐壮年聴

雨客舟中江阔云低断雁叫西风而今听雨僧庐下鬓已星星也悲欢离合总无情一任阶前点滴到天明

蒋捷虞美人听雨

雨客舟中。江阔云低、断雁叫西风。而今听雨僧庐下。鬓已星星也。悲欢离合总无情。一任阶前、点滴到天明。蒋捷《虞美人·听雨》

春色将阑莺声渐老红英落尽青梅小画堂人静雨蒙蒙屏山半掩余香袅密约沉沉离情香香菱花尘满慵将照

倚楼无语欲销魂，长空黯淡连芳草。寇准《踏莎行·春暮》

长忆观潮，满郭人争江上望。来疑沧海尽成空，万面鼓声中。弄潮儿

倚楼无语欲销魂长空黯淡连芳草寇准踏莎行春暮长忆观潮满郭人争江上望来疑沧海尽成空万面鼓声中尽成空万面鼓声中弄潮

向涛头立，手把红旗旗不湿。别来几向梦中看，梦觉尚心寒。潘阆《酒泉子》

向涛头立手把红旗：不湿

别来几向梦中看梦觉尚心

寒 潘阆酒泉子